小楷掇英

王羲之

U0094104

小楷掇英编委会 编

浙江人民美术出版社

序 言

楷书，又称『真书』、『正书』，有广义与狭义之分。广义楷书，指『篆书』、『隶书』、『楷书』等各种字体端正，可以作为楷法的字体；狭义的楷书，则是指魏晋以后，除篆隶之外字体端正的书法。诚如清周星莲《临池管见》所说：『楷书者字体端正，用笔合法之谓也。』本丛书所研究的范围，仅为狭义楷书中的小楷。

小楷，是指半寸以下的楷书。以其可小到细如蝇头，所以有时又戏称蝇头小楷。清钱泳《履园丛话》说：『余尝论工画者不善山水，不能称画家；工书者不精小楷，不能称书家。』可见小楷乃书家的基本功。

从有历史的记载上看，钟繇应是小楷的开山鼻祖，他的《宣示表》、《贺捷表》可以说是小楷的典范。此后，王羲之、钟绍京、赵孟頫、董其昌、文徵明续写了不朽的篇章，而唐代楷书则达到了光辉的顶峰。

王羲之，字逸少，琅琊临沂（今属山东）人，后迁居会稽（浙江绍兴）。生于晋怀帝永嘉元年（三〇七），卒于晋哀帝兴宁三年（三六五）。曾历任秘书郎、临川太守、江州刺史、宁远将军、会稽内史、右军将军，所以后世又称其为『王右军』。

王羲之出身于名门望族，书画世家。其父王旷、伯父王导均为当时赫赫有名的书法家。王羲之从小耳濡目染，潜移默化。对他影响最大的有三个人：一个是他的父亲王旷，从小就教他蔡邕笔法。一个是他的叔父王廙。王廙，字世将，晋明帝的书画老师，对王羲之的书法非常赏识，并把自己对书法的体会全部教给他。他曾对王羲之说：『作画写字都必须有自己的风格，只有通过勤学苦练，积累高深的学识才能达到这个目的。』王羲之还有一个老师就是卫夫人。卫夫人，名铄，

字茂漪，为西晋书法家卫桓的侄女，汝阳太守李矩的妻子。卫氏四世善书，家学渊源，尤善钟繇的正书。《唐人书评》称其书法『如插花舞女，低昂美容；又如美女登台，仙娥弄影，红莲映水，碧沼浮霞』。王羲之跟她学习，自然受她的熏陶，一遵钟法，姿媚习尚，自然难免。后来，王羲之出游名山大川，见到了李斯、曹喜、张芝、梁鹄、钟繇、蔡邕的书迹，一改本师。剖析张芝的草书，增损钟繇的隶书，并把平生博览所得的秦砖汉瓦中各种不同的笔法，悉数融入到行草中去，推陈出新，融古铸今，遂创造出他那个时代的最佳书体，亦即王体行书，当时就受到人们的推崇。

王羲之一生创作了数以万计的书法作品。据《二王书录》记载：『二王书大凡一万五千纸。』但自恒玄失败，萧梁亡国，王羲之行书或失于战乱，或毁于水火，到了唐朝已所剩无几。唐贞观年间，李世民曾用重金购求『大王真书惟得五十纸，行书二百四十纸，草书二千纸，并以金宝装饰』。由于内乱频仍，至唐开元年间，内府所存王羲之『真书不满十纸，行书数十纸，草书数百纸』。后来，由于朝代更迭，沧桑巨变，王羲之的书法真迹早已灰飞烟灭，只能从摹本、法帖及碑刻中寻求消息了。

王羲之的小楷尤为精到，其中《黄庭经》、《乐毅论》、《东方朔画赞》、《宣示表》以正见长，《曹娥碑》则以奇为美。

因王羲之小楷大多篇幅短小，宋明以来士大夫争相摹刻，故而传世刻本颇多，此次出版的《黄庭经》、《乐毅论》、《东方朔画赞》就各选取了几个精善的刻本，以飨读者。

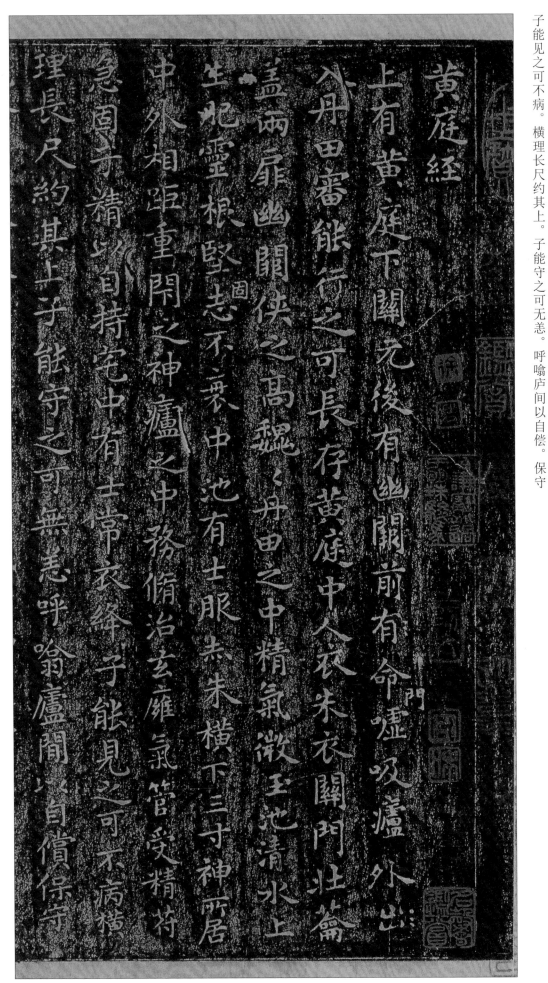

黄庭经　上有黄庭下关元。后有幽阙。前有命门。嘘吸庐外。出入丹田。审能行之可长存。黄庭中人衣朱衣。关门壮籥盖两扉。幽阙侠之高巍巍。丹田之中精气微。玉池清水上生肥。灵根坚固志不衰。中池有士服赤朱。横下三寸神所居。中外相距重闭之。神庐之中务修治。玄膺气管受精符。急固子精以自持。宅中有士常衣绛。子能见之可不病。横理长尺约其上。子能守之可无恙。呼喻庐间以自偿。保守

既坚身受庆。方寸之中谨盖藏。精神还归老复壮。侠以幽阙流下竟。养子玉树不可杖。至道不烦不旁迕。灵台通天临中野。方寸之中至关下。玉房之中神门户。既是公子教我者。明堂四达法海源。真人子丹当我前。三关之间精气深。子欲不死修昆仑。绛宫重楼十二级。宫室之中五采集。赤神之子中池立。下有长城玄谷邑。长生要眇房中急。弃捐淫欲专守精。寸田尺宅可治生。系子长流心安宁。观志流神三奇灵。闲暇无事心太平。常存玉房视明达。时念大仓不饥渴。役使六丁神女

貌坚身受庆。方寸之中谨盖藏。精神还归老复壮。侠以幽阙流下竟。养子玉树不可杖。至道不烦不旁迕。灵台通天临中野。方寸之中至关下。玉房之中神门户。既是公子教我者。明堂四达法海源。真人子丹当我前。三关之间精气深。子欲不死修昆仑。绛宫重楼十二级。宫室之中五采集。赤神之子中池立。下有长城玄谷邑。长生要眇房中急。弃捐淫欲专守精。寸田尺宅可治生。系子长流心安宁。观志流神三奇灵。闲暇无事心太平。常存玉房视明达。时念大仓不饥渴。役使六丁神女

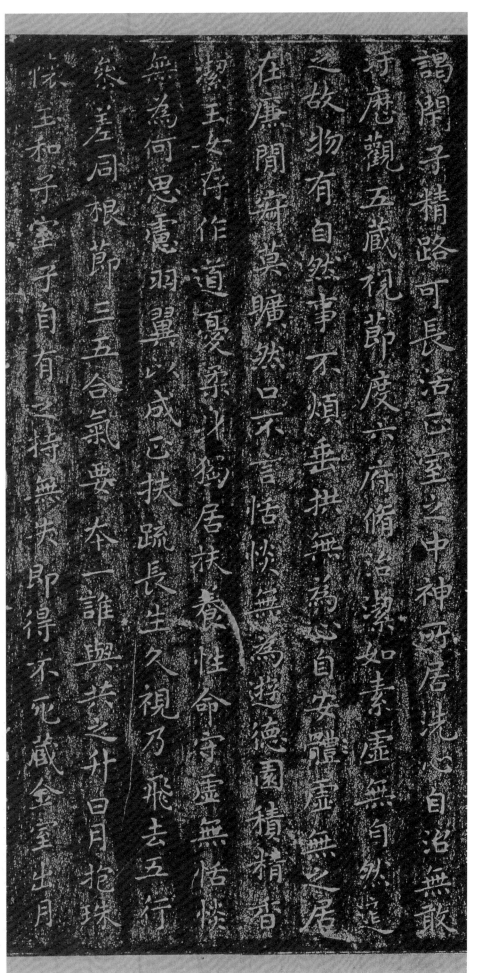

谒。闭子精路可长活。正室之中神所居。洗心自治无敢污。历观五藏视节度。六府修治洁如素。虚无自然道之故。物有自然事不烦。垂拱无为心自安（体）。虚无之居在廉间。寂莫旷然口不言。恬惔无为游德园。积精香洁玉女存。作道忧柔身独居。扶养性命守虚无。恬惔无为何思虑。羽翼以成正扶疏。长生久视乃飞去。

五行参差同根节。三五合气要本一。谁与共之升日月。抱珠怀玉和子室。子自有之持无失。即得不死藏金室。出月

合是吾道。天七地三面相守升降五行一合九玉石落·是
吾宝子自有之何不守心晓根蒂养华采服天顺地
合藏精之日之章五连相合崑崙之性不迷误九源之
山何亭亭中有真人可使令蔽以紫宫丹城楼侠以日月
如明珠万岁昭昭非有期外本三阳神自来内养三
何长生魂欲上天魄入渊还魂反魄道自然遊捷璘悬珠
环无端玉石户金籥身完坚载地玄天迴乾坤象以四
时去如丹前仰后卑各异门送以还丹与玄泉象以
流致灵根中有真人巾金巾持符开七门此非枝

入日是吾道。天七地三回相守。升降五行一合九。玉石落落是吾宝。子自有之何不守。心晓根蒂养华采。服天顺地合藏精。七日之（奇）五连相合。昆仑之性不迷误。九源之山何亭亭。中有真人可使令。蔽以紫宫丹城楼。侠以日月如明珠。万岁昭昭非有期。外本三阳神自来。内养三神可长生。魂欲上天魄入渊。还魂反魄道自然。旋玑悬珠环无端。玉（石）户金籥身貌坚。载地玄天回乾坤。象以四时赤如丹。前仰后卑各异门。送以还丹与玄泉。象龟引气致灵根。中有真人巾金巾。负甲持符开七门。此非枝

叶实是根。昼夜思之可长存。仙人道士非可神。积精所致为专年。人皆食谷与五味。独食大和阴阳气。故能不死天相既。心为国主五藏王。受意动静气得行。道自守我精神光。昼日昭夜自守。渴自得饮饥自饱。经历六府藏卯酉。转阳之阴藏于九。常能行之不知老。肝之为气调且长。罗列五藏生三光。上合三焦道饮酱浆。我神魂魄在中央。随鼻上下知肥香。立于悬雍通明堂。伏于玄门候天道。近在于身还自守。精神上下关分理。通利天地长生道。七孔已通不知老。还坐（阴阳）天门

候阴阳下于咙喉通神明过华盖下清且凉入清冷

渊见吾形期成还返丹可长生还过华池动肾精立于明

皆临丹田将使诸神开命门通利天道至灵根阴阳

列希如流星肺之为气三焦起上服伏天门候故道至霝

视天地存童子调和精华理发齿颜色润泽不复

下于咙喉何落落诸神皆会相求索下有绛宫紫华

色隐在华盖通神庐专守心神转相呼观我诸神辟

除耶脾神还归大家至于胃管通虚无闲塞命门

如玉都寿专万岁将有余脾中之神舍中宫上伏命

候阴阳。下于咙喉通神明。过华盖下清且凉。入清冷渊见吾形。期成还返丹可长生。还过华池动肾精。立于明堂临丹田。将使诸神开命门。通利天道至灵根。阴阳

列布如流星。肺之为气三焦起。上服伏天门候故道。窥视天地存童子。调和精华理发齿。颜色润泽不复白。下于咙喉何落落。诸神皆会相求索。下有绛宫紫华色。阴阳

隐在华盖通神庐。专守心神转相呼。观我诸神辟除耶。脾神还归与大家。至于胃管通虚无。闭塞命门如玉都。寿专万岁将有余。脾中之神舍中宫。上伏命

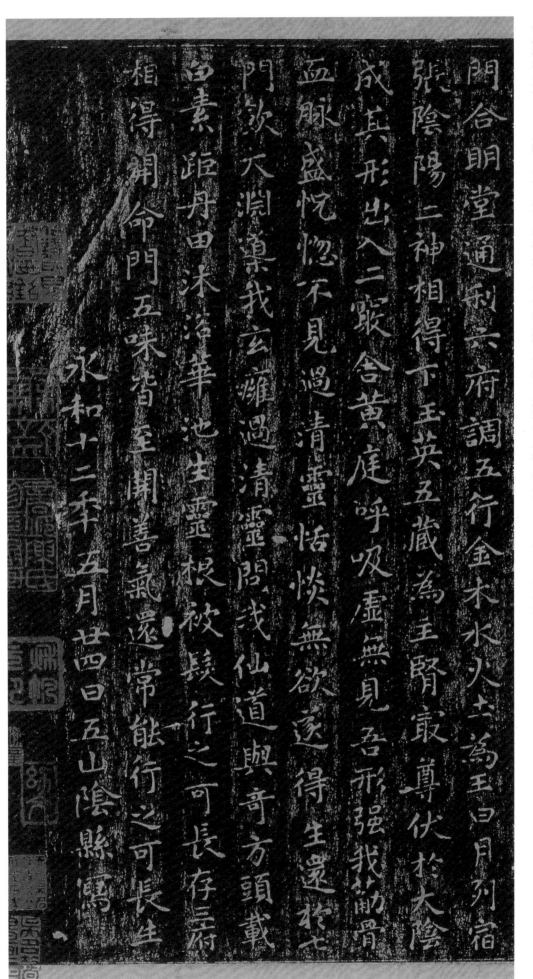

门合明堂。通利六府调五行。金木水火土为王。日月列宿张阴阳。二神相得下玉英。五藏为主肾最尊。伏于大阴成其形。出入二窍舍黄庭。呼吸虚无见吾形。强我筋骨血脉盛。恍惚不见过清灵。恬惔无欲遂得生。还于七门饮大渊。导我玄雝过清灵。问我仙道与奇方。头戴白素距丹田。沐浴华池生灵根。被发行之可长存。三府相得开命门。五味皆至〔开〕善气还。常能行之可长生。永和十二年五月廿四日五。山阴县写。

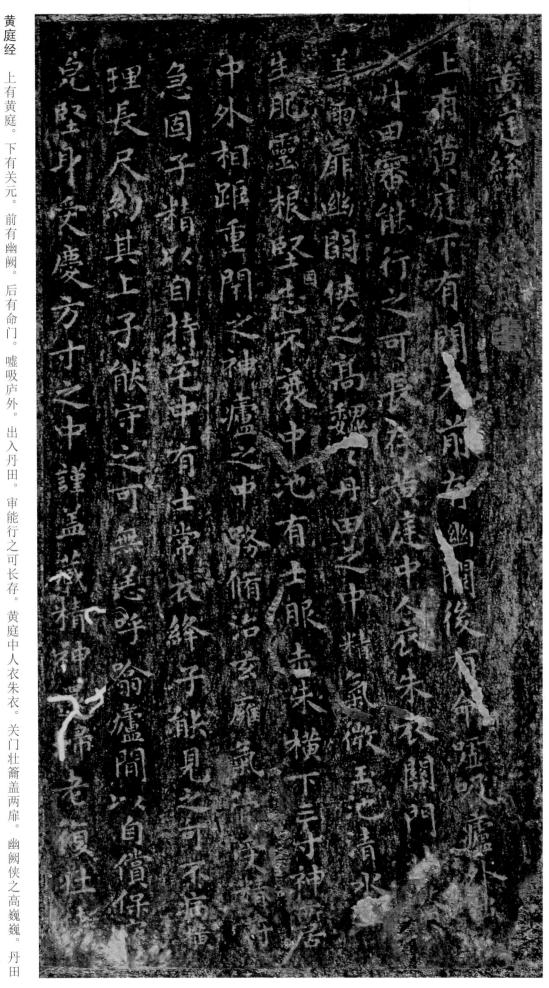

黄庭经 上有黄庭。下有关元。前有幽阙。后有命门。嘘吸庐外。出入丹田。审能行之可长存。黄庭中人衣朱衣。关门壮籥盖两扉。幽阙侠之高巍巍。丹田之中精气微。玉池清水上生肥。灵根坚固志不衰。中池有士服赤朱。横下三寸神所居。中外相距重闭之。神庐之中务修治。玄膺气管受精符。急固子精以自持。宅中有士常衣绛。子能见之可不病。横理长尺约其上。子能守之可无恙。呼噏庐间以自偿。保守貌坚身受庆。方寸之中谨盖藏。精神还归老复壮。侠

以幽阙流下竟。养子玉树令可扶。至道不烦不旁连。灵台通天临中野。方寸之中至关下。玉房之中神门户。既是公子教我者。明堂四达法海员。真人子丹当我前。

三关之间精气深。子欲不死修昆仑。绛宫重楼十二级。宫室之中五采集。赤神之子中池立。下有长城玄谷邑。长生要眇房中急。弃捐摇俗专子精。寸田尺宅可治生。

系子长流心安宁。观志流神三奇灵。闲暇无事修太平。常存玉房视明达。时念大仓不饥渴。役使六丁神女谒。闭子精路可长活。正室之中神所居。洗心自治无敢

污。歷觀五藏視節度。六府修治洁如素。虛無自然道之故。物有自然事不煩。垂拱無為心自安体。虛無之居在廉间。寂莫旷然口不言。恬惔無為游德园。积精香洁玉女存。作道忧柔身独居。恬惔無為何思虑。羽翼以成正扶疏。长生久视乃飞去。五行参差同根节。三五合气要本一。谁与共之升日月。抱珠怀玉和子室。子自有之持无失。即欲不死藏金室。出月入日是吾道。天七地三回相守。升降五行一合九。玉石落落是

于歷觀五藏視節度六府術治潔如素虛無自然道
之故物有自然事不煩垂拱無為心自安體虛無之居
在廉間寂莫旷然口不言恬惔無為遊德園積精香
潔玉女存作道憂柔身獨居共養性命守虛無恬惔
無為何思慮羽翼以成巳扶疏長生久視乃飛去五行
差同根節三五合氣要本一誰與老之升曰月抱珠
懷玉和子室子自有之持無失即欲不死藏金室出月
合是吾道天七地三四相守升降五行一合九玉石落落是

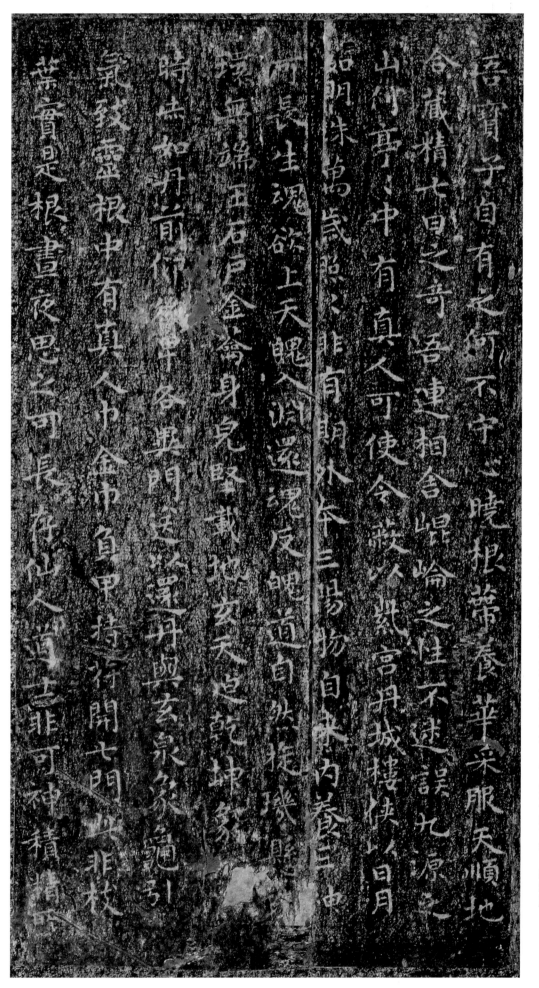

吾宝。子自有之何不守。心晓根蒂养华采。服天顺地合藏精。七日之奇吾连相舍。昆仑之性不迷误。九源之山何亭亭。中有真人可使令。蔽以紫宫丹城楼。侠以日月如明珠。万岁照照非有期。外本三阳物自来。内养三神可长生。魂欲上天魄入渊。还魂反魄道自然。旋玑悬珠环无端。玉石户金籥身完坚。载地玄天迫乾坤。象以四时赤如丹。前仰后卑各异门。送以还丹与玄泉。象龟引气致灵根。中有真人巾金巾。负甲持符开七门。此非枝叶实是根。昼夜思之可长存。仙人道士非可神。积精所

老门候天道。近在于身还自守。精神上下开分理。通利天地长生草。七孔已通不知老。还坐阴阳天门候阴阳。下于咙喉通神明。过华盖下清且凉。入清冷

府藏卯酉。转阳之阴藏于九。常能行之不知老。肝之为气调且长。罗列五藏生三光。上合三焦道饮酱浆。我神魂魄在中央。随鼻上下知肥香。立于悬雍通神明。伏于

致和专仁。人皆食谷与五味。独食大和阴阳气。故能不死天相既。心为国主五藏王。受意动静气得行。道自守我精神光。昼日照照夜自守。渴自得饮饥自饱。经历六

渊见吾形。其成还丹可长生。下有华盖动见精。立于明堂临丹田。将使诸神开命门。通利天道至灵根。阴阳列布如流星。肺之为气三焦起。上服伏天门候故道。

窥离天地存童子。调利精华调发齿。颜色润泽不复白。下于咙喉何落落。诸神皆会相求索。下有绛宫紫华色。隐在华盖通六合。专守诸神转相呼。观我诸神辟除耶。

其成还归与大家。至于胃管通虚无。闭塞命门如玉都。寿专万岁将有余。脾中之神舍中宫。上伏命门合明堂。通利六府调五行。金木水火土为王。日月列宿

淡見吾形其成還丹可長生下宜華蓋動見精立于明堂臨丹田將使諸神開命門通利天道至靈根伏陽列希如流星肺之為氣三焦起上服伏天門離天地存童子調利精華調歙齒頷色潤澤不復下于嚨喉何落落諸神皆會相求索下有絳宮紫華色隱在蓬蓋通六合專守諸神轉相呼觀我諸神辟除耶其成還歸與大家至於胃管通虛無閉塞命門如玉都壽專萬歲游有餘脾中之神舍中宮上伏命門合明堂通利六府調五行金木水火土為王日月列宿

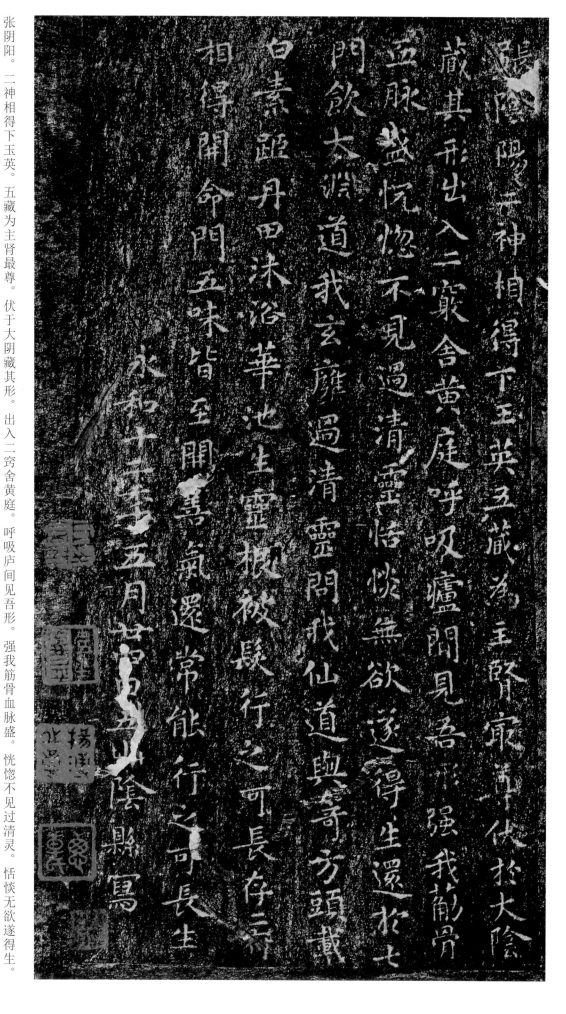

张阴阳。二神相得下玉英。五藏为主肾最尊。伏于大阴藏其形。出入二窍舍黄庭。呼吸庐间见吾形。强我筋骨血脉盛。恍惚不见过清灵。恬惔无欲遂得生。还于七门饮大渊。道我玄雝过清灵。问我仙道与奇方。头戴白素距丹田。沐浴华池生灵根。被发行之可长存。二府相得开命门。五味皆至开善气还。常能行之可长生。永和十二年五月廿四日五。山阴县写。

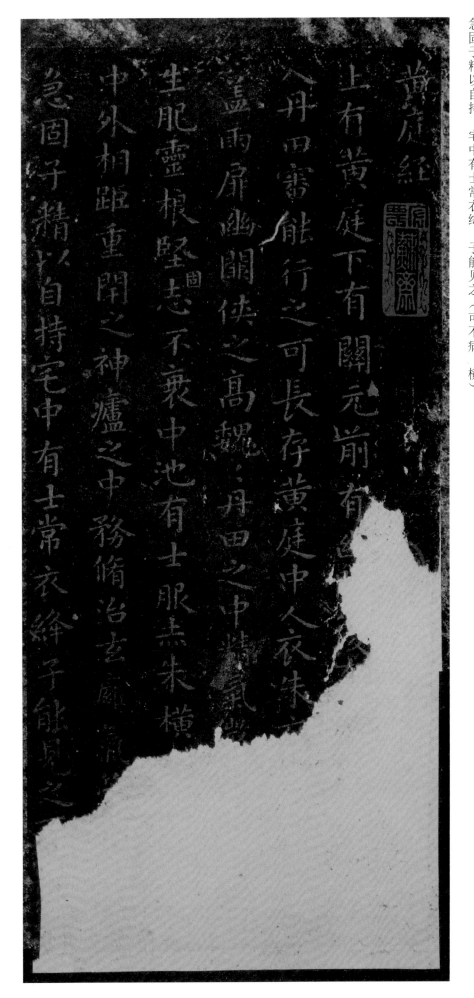

黄庭经 上有黄庭。下有关元。前有幽（阙。后有命门。嘘吸庐外。出）入丹田。审能行之可长存。黄庭中人衣朱衣。（关门壮篇）盖两扉。幽阙侠之高巍巍。丹田之中精气微。（玉池清水上）生肥。灵根坚固志不衰。中池有士服赤朱。横（下三寸神所居。）中外相距重闭之。神庐之中务修治。玄雍气管（受精符。）急固子精以自持。宅中有士常衣绛。子能见之（可不病。横）

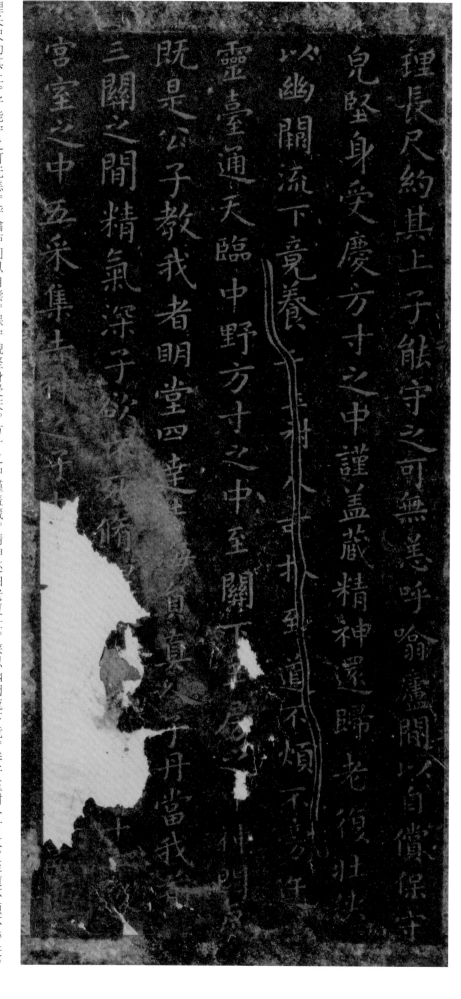

理长尺约其上。子能守之可无恙。呼噏庐间以自偿。保守貌坚身受庆。方寸之中谨盖藏。精神还归老复壮。侠以幽阙流下竟。养子玉树令可杖。至道不烦不旁近。

灵台通天临中野。方寸之中至关下。玉房之中神门户。既是公子教我者。明堂四达法海员。真人子丹当我前。三关之间精气深。子欲不死修（昆仑。绛宫重楼）

十二级。宫室之中五采集。赤神之子（中池立。下有长城玄谷邑。长）

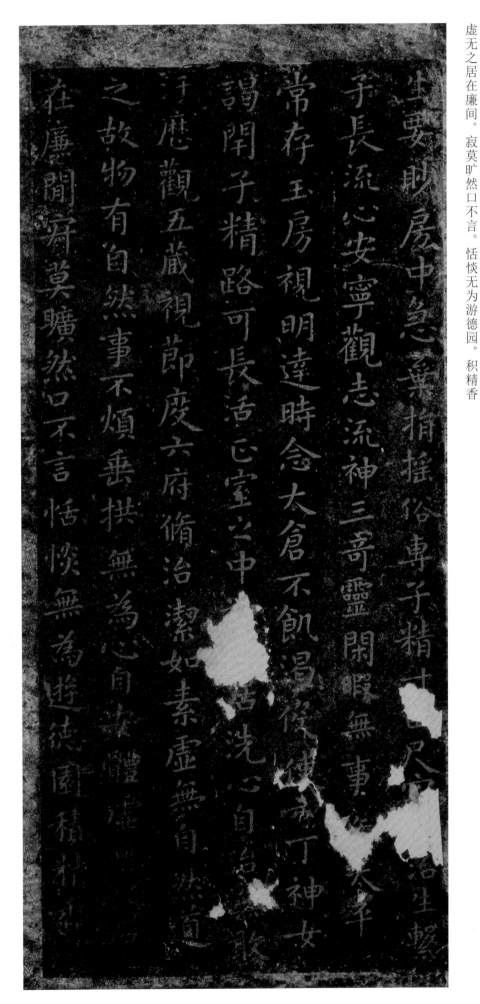

生要眇房中急。弃捐摇俗专子精。寸田尺宅（可）治生。系子长流心安宁。观志流神三奇灵。闲暇无事修太平。常存玉房视明达。时念大仓不饥渴。役使六丁神女谒。闭子精路可长活。正室之中神所居。洗心自治无敢污。历观五藏视节度。六府修治洁如素。虚无自然道之故。物有自然事不烦。垂拱无为心自安体。虚无之居在廉间。寂莫旷然口不言。恬惔无为游德园。积精香

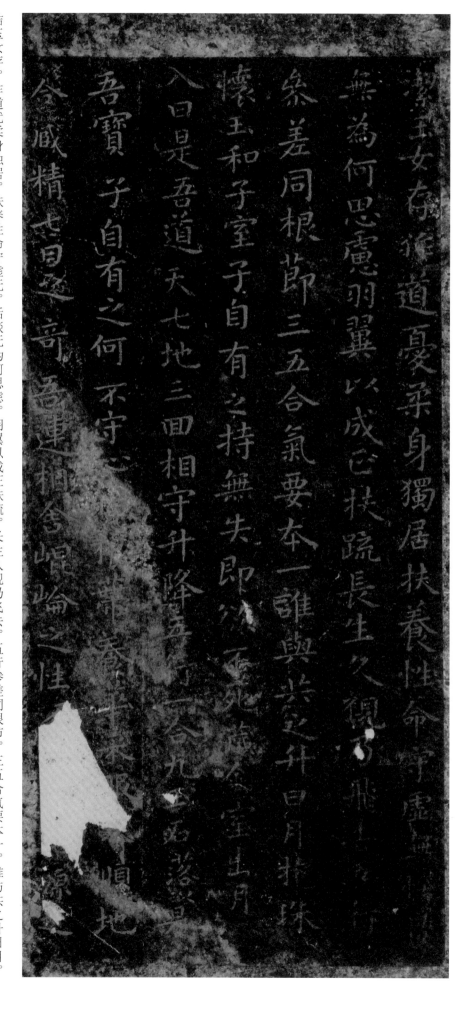

洁玉女存。作道忧柔身独居。扶养性命守虚无。恬惔无为何思虑。羽翼以成正扶疏。长生久视乃飞去。五行参差同根节。三五合气要本一。谁与共之升日月。子自有之何不守。心晓根蒂养华采。

抱珠怀玉和子室。子自有之持无失。即欲不死藏金室。出月入日是吾道。天七地三回相守。升降五行一合九。玉石落落是吾宝。子自有之何不守。心晓根蒂养华采。

服天顺地合藏精。七日之奇吾连相舍。昆仑之性（不迷误。九）源之

山何亭亭。中有真人可使令。蔽以紫宫丹（城楼。侠以）日月如明珠。万岁照照非有期。外本三阳物自来。内养三神可长生。魂欲上天魄入渊。还魂反魄道自然。中有真人巾金巾。负甲持

旋玑悬珠环无端。玉石户金籥身貌坚。载地玄天迫乾坤。象以四时赤如丹。前仰后卑各异门。送以还丹与玄泉。象龟引气致灵根。中有真人巾金巾。负甲持

符开七门。此非枝叶实是根。昼夜思之可长存。仙人道士非可神。积精所

伏於老門候天道近在於身還自守精

神魂魄在中央隨鼻上下知肥香立於懸雍通

為氣調且長羅列五藏生三光上合三焦道飲酱漿

府藏卯酉轉陽之陰藏於九常能行之不知老肝

我精神光晝日照夜自守渴自得飲飢自飽經應六

死天相既心為國王五藏王受意動靜氣得行道自守

致和專仁人皆食穀與五味獨食大和陰陽氣故能不

致和专仁。人皆食谷与五味。独食大和阴阳气。故能不死天相既。心为国主五藏王。受意动静气得行。道自守我精神光。昼日照照夜自守。渴自得饮饥自饱。（我）神魂魄在中央。随鼻上下知肥香。

经历六府藏卯酉。转阳之阴藏于九。常能行之不知老。肝（之）为气调且长。罗列五藏生三光。上合三焦道饮酱浆。

立于悬雍通神（明）。伏于老门候天道。近在于身还自守。精（神上下开分）

23

理。通利天地长生草。七孔已通不知老。还坐阴（阳天门）候阴阳。下于咙喉通神明。过华盖下清且凉。入清泠渊见吾形。其成还丹可长生。下有华盖动见精。立于明堂临丹田。将使诸神开命门。通利天道至灵根。阴阳列布如流星。肺之为气三焦起。上服伏天门候故道。窥离天地存童子。调利精华调发齿。颜色润泽不复白。下于咙喉何落落。诸神皆会相求索。下有绛宫紫华

理通利天地長生草七孔已通不知老還坐阴
候陰陽下于嚨喉通神明過華盖下清且涼
見吾形其成還丹可長生下有華盖動見精立於明
堂臨丹田將使諸神開命門通利天道至靈根阴陽
列布如流星肺之為氣三焦起上服伏天門候故道
窺天地存童子調利精華調髮齒顏色潤澤不復白
下于嚨喉何落落諸神皆會相求索下有絳宮紫華

色。隐在华盖通六合。专守诸神转相呼。观我诸神辟除耶。其成还归与大家。至于胃管通虚无。闭塞命门如玉都。寿专万岁将有余。脾中之神舍中宫。上伏命门合明堂。通利六府调五行。金木水火土为王。日月列宿张阴阳。二神相得下玉英。五藏为主肾最尊。伏于大阴藏其形。出入二窍舍黄庭。呼吸庐间见吾形。上伏强我筋骨血脉盛。恍惚不见过清灵。恬惔无欲遂得生。（还于七）

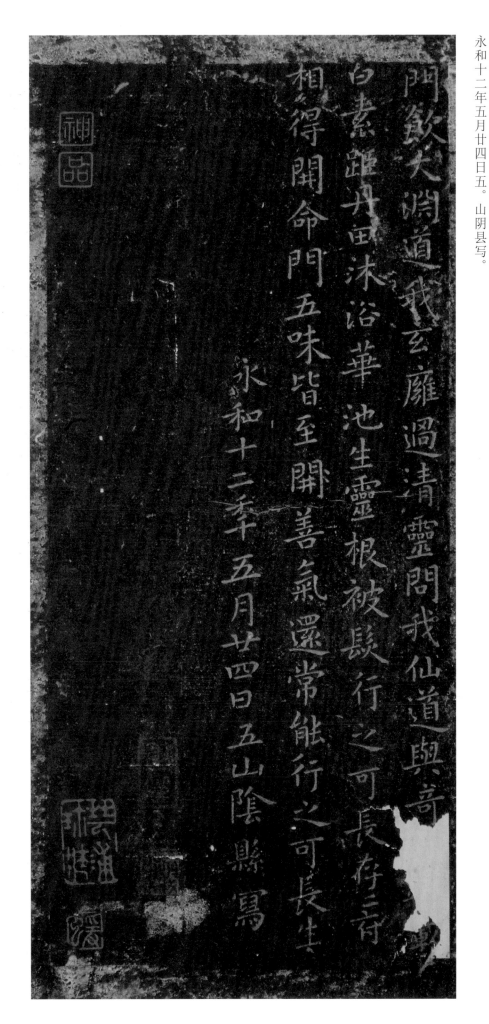

门饮大渊。道我玄雁过清灵。问我仙道与奇（方。头）戴白素距丹田。沐浴华池生灵根。被发行之可长存。二府相得开命门。五味皆至开善气还。常能行之可长生。

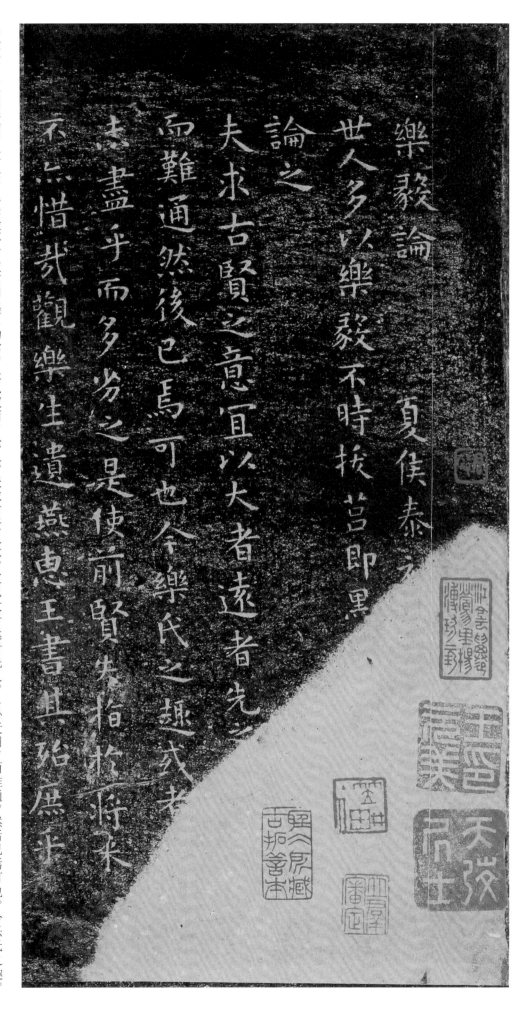

乐毅论

夏侯泰初。世人多以乐毅不时拔莒即墨（为劣。是以叙而）论之。夫求古贤之意。宜以大者远者先之。（必迂回）而难通。然后已焉可也。今乐氏之趣。或者（其）未尽乎。而多劣之。是使前贤失指于将来。不亦惜哉。观乐生遗燕惠王书。其殆庶乎

机合乎道。以终始者与。其喻昭王曰。伊尹放大甲而不疑。大甲受放而不怨。是存大业于至公。而以天下为心者也。夫欲极道之量。务以天下为心者。必致其主于盛隆。合其趣于先王。苟君臣同符。斯大业定矣。于斯时也。乐生之志。千载一遇也。亦将行千载一隆之道。岂其局迹当时。止于兼并而已哉。夫兼并者。非乐生之所屑。强燕而废道。又非乐生之所求

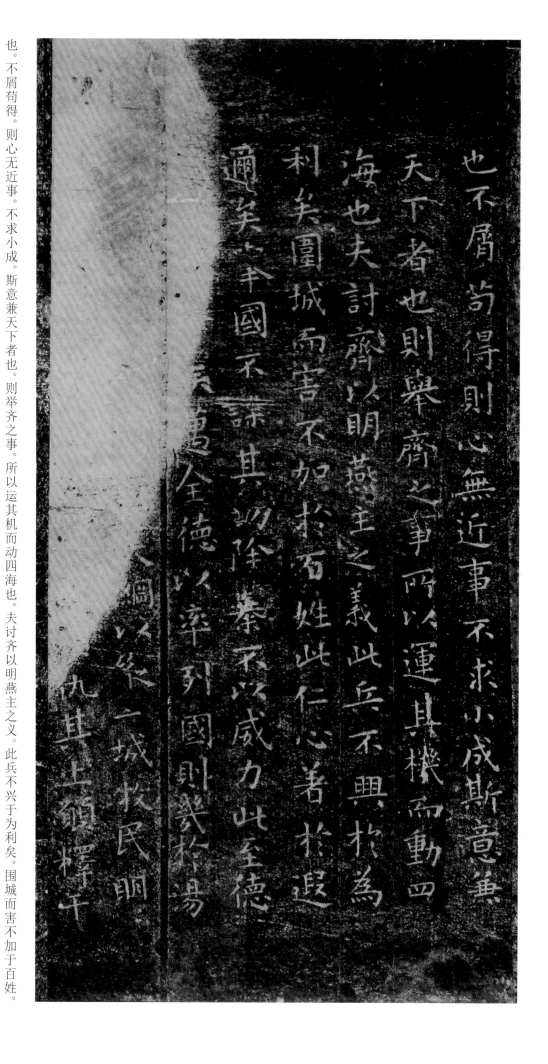

也。不屑苟得。则心无近事不求小成斯意兼
天下者也则举齐之事而以运其机而动四
海也夫討齐以明燕主之義此兵不興於為
利矣圍城而害不加於百姓此仁者於退
通矣以率國不謀其功隆拳不以威力此至德
遣全德以宰列國則幾於湯
偏以桨一城牧民明
仇其上顧擇干

也。不屑苟得。则心无近事。不求小成。斯意兼天下者也。则举齐之事。所以运其机而动四海也。夫讨齐以明燕主之义。此兵不兴于为利矣。围城而害不加于百姓。此仁心著于退迹矣。举国不谋其功。除暴不以威力。此至德（令于天下）矣。迈全德以率列国。则几于汤（武之事矣。乐生方恢）大纲。以纵二城。牧民明（信）此仁心著于遐迩矣。使即墨莒人。顾）仇其上。愿释干以待其弊。

（戈。赖我犹亲。善守之智。无所之施）。然则求（仁得仁。即墨大夫之义也。任穷则从。微）子适（周之道也。开弥广之路。以待田单之徒。长）容……

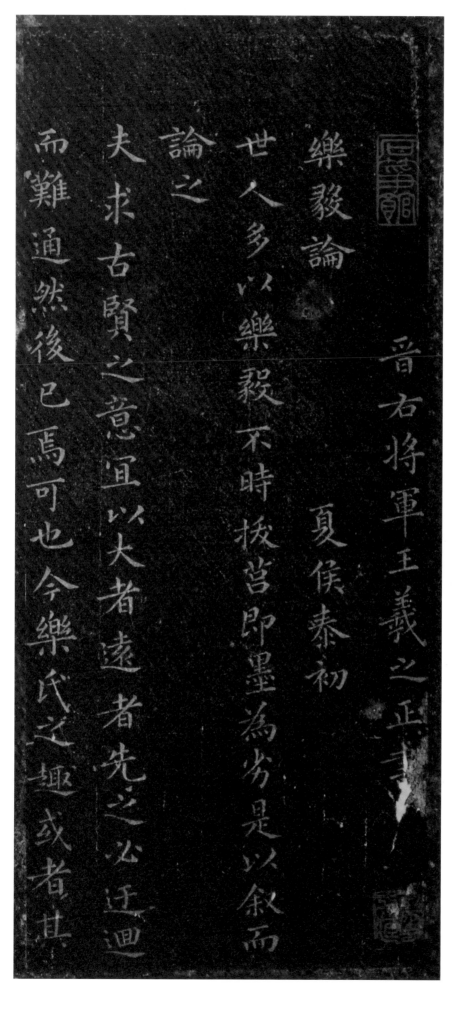

夏侯泰初。世人多以乐毅不时拔莒即墨为劣。是以叙而论之。夫求古贤之意。宜以大者远者先之。必迂回而难通。然后已焉可也。今乐氏之趣或者其

晋右将军王羲之正書

樂毅論

夏侯泰初

世人多以樂毅不時拔莒即墨爲劣是以叙而

論之

夫求古賢之意宜以大者遠者先之必迂迴

而難通然後已焉可也今樂氏之趣或者其

未尽乎。而多劣之。是使前贤失指于将来不亦惜哉。观乐生遗燕惠王书。其殆庶乎机合乎道。以终始者与。其喻昭王曰。伊尹放大甲而不疑。大甲受放而不怨。

是存大业于至公。而以天下为心者也。夫欲极道之量。务以天下为心者。必致其主于盛隆。合其趣于先

夫盡乎而多劣之是使前賢失指於將來
不亦惜哉觀樂生遺燕惠王書其殆庶乎
機合乎道以終始者與其喻昭王曰伊尹放
大甲而不疑大甲受放而不怨是存大業於
至公而以天下為心者也夫欲極道之量務以
天下為心者必致其主於盛隆合其趣於先

又非乐生之所求也。不屑苟得。则心无近事。不求小成。斯意兼天下者也。则举齐之事。所以运其机而动四

王。苟君臣同符。斯大业定矣。于斯时也。乐生之志。千载一遇也。亦将行千载一隆之道。岂其局迹当时。止于兼并而已哉。夫兼并者。非乐生之所屑。强燕而废道。

海也。夫討齊以明燕主之義。此兵不興於為利矣。圍城而害不加於百姓此仁心著於遐邇矣全於天下矣邁合德以率列國則幾乎湯武之事矣樂生方恢大綱以縱二城牧民明信以待其弊使即墨莒人顧仇其上願釋干

海也。夫讨齐以明燕主之义。此兵不兴于为利矣。围城而害不加于百姓。此仁心著于遐迩矣。举国不谋其功。除暴不以威力。此至德令于天下矣；迈令德以率列国。则几于汤武之事矣。乐生方恢大纲。以纵二城。牧民明信。以待其弊。使即墨莒人。顾仇其上。愿释干

戈。赖我犹亲。善守之智。无所之施。然则求仁得仁。即墨大夫之义也。任穷则从。微子适周之道也。开弥广之路。以待田单之徒。长容善之风。以申齐士之志。

使夫忠者遂节。通者义著。昭之东海。属之华裔。我泽如春。下应如草。道光宇宙。贤者托心。邻国倾慕。四海

延颈。思戴燕主。仰望风声。二城必从。则王业隆矣。虽淹留于两邑。乃致速于天下。不幸之变。世所不图。败于垂成。时运固然。若乃逼之以威。劫之以兵。

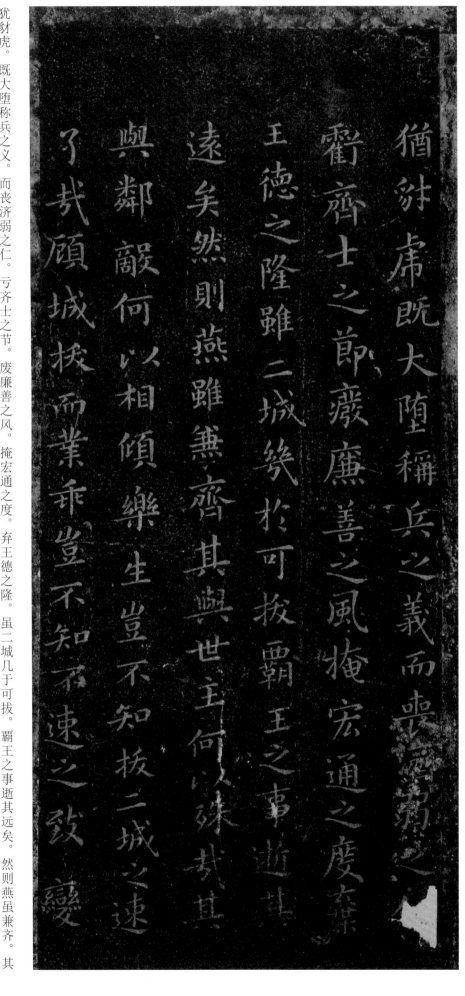

犹豺虎。既大堕称兵之义。而丧济弱之仁。亏齐士之节。废廉善之风。掩宏通之度。弃王德之隆。虽二城几于可拔。霸王之事逝其远矣。然则燕虽兼齐。其与邻敌何以相倾。乐生岂不知拔二城之速了哉。顾城拔而业乖。岂不知不速之致变。与世主何以殊哉。

顾业乖与变同。由是言之。乐生不屠二城。其亦未可量也。永和四年十二月廿四。异僧权。晋右军将军王羲之书乐毅论。贞观十年十一月十五日。中书令河南郡开国公臣褚遂良奉

顾業乖與變同由是言之樂生不屠二城其

亦未可量也

异　僧權　永和四年十二月廿四

晉右軍將軍王羲之書樂毅論貞觀十年十

一月十五日中書令河南郡開國公臣褚遂

良奉

敕审定及排类。贞观时命褚遂良定右军书。以乐毅论为正书第一。遂摹六本。赐魏徵等。此其一也。

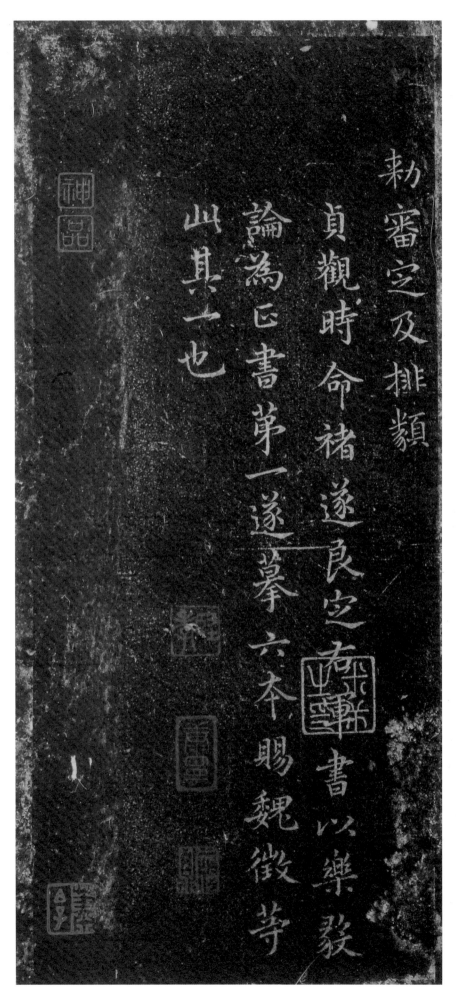

敕審定及排類

貞觀時命褚遂良定右軍書以樂毅

論為正書第一遂摹六本賜魏徵等

此其一也

东方朔画赞

（大夫讳朔。字）曼倩。平原厌次人也。魏建安中。分（厌）次以（为乐陵郡。故）又为郡人焉。先生事汉武帝。汉书具载（其事。先生瑰）玮博达。

思周变通。以为浊世不可以（乐也。故薄游以取）位。苟出不（可）以直道也。故颉抗以傲世。傲世不可以垂训。故正谏（以明节。明节）不可以久安也。

故谈谐以取容。洁其道而秽其迹。清其质而（浊其文。驰张而）不为耶。进退而不离群。若乃（远心旷度。瞻智宏材。倜傥）博物。触类多能。合变以明（算。

幽）赞以知来。

（自三坟五）典八素九丘。阴阳图纬之学。百家众流之论。周给敏

捷之辨。枝离覆逆之数。经脉药石之艺。射御书计之术。乃研精而究其理。不习而尽其巧。经目而讽于口。过耳而闇于心。夫其明济开豁。苞含弘大。凌轹卿相。

嗤唅豪桀。……戏万乘若寮友。视畴列如草芥。雄节迈伦。高气盖世。可谓拔乎其萃。游方之外者也。谈者又以先生嘘吸冲私。吐故纳新。蝉蜕龙变。弃世登仙。

此又奇怪恍惚。不可备论者也。大人来（守）此国。仆自京都。言归定省。睹先生之县邑。想（先生）之高风。徘徊路寝。见先生之遗像。

逍遥城郭。睹（先）生之祠

宇慨然有懷乃作頌曰其辭曰矯矯先生肥遁居貞退弗終否進亦避榮臨世濯足稀古振纓涅而無滓既濁能清無滓伊何高明剋柔無能清伊何視污若浮樂在必行憂染跡朝隱和而不同棲遲下位聊以從容我來自東言遠蹈獨遊瞻望往代爰想遐蹤遐遐先生其道猶龍適茲邑敬問墟墳企佇原隰虛墓徒存精靈永戢民思其軌禍宇斯立俳佪寺寢遺像在圖周旋祠宇庭序荒蕪榱棟傾落草萊弗

宇。慨然有怀。乃作颂曰。其辞曰。矫矫先生。肥遁居贞。退弗终否。进亦避荣。临世濯足。稀古振缨。涅而无滓。既浊能清。无滓伊何。高明克柔。无能清伊何。视污若浮。乐在必行。处俭闷忧。跨世凌时。远蹈独游。瞻望往代。爰想遐踪。遐遐先生。其道犹龙。染迹朝隐。和而不同。栖迟下位。聊以从容。我来自东。言适兹邑。敬问墟坟。企伫原隰。虚墓徒存。精灵永戢。民思其轨。祠宇斯立。徘徊寺寝。遗像在图。周（旋祠）宇。庭序荒芜。榱栋倾落。草莱弗（除。肃肃先生。岂焉是）

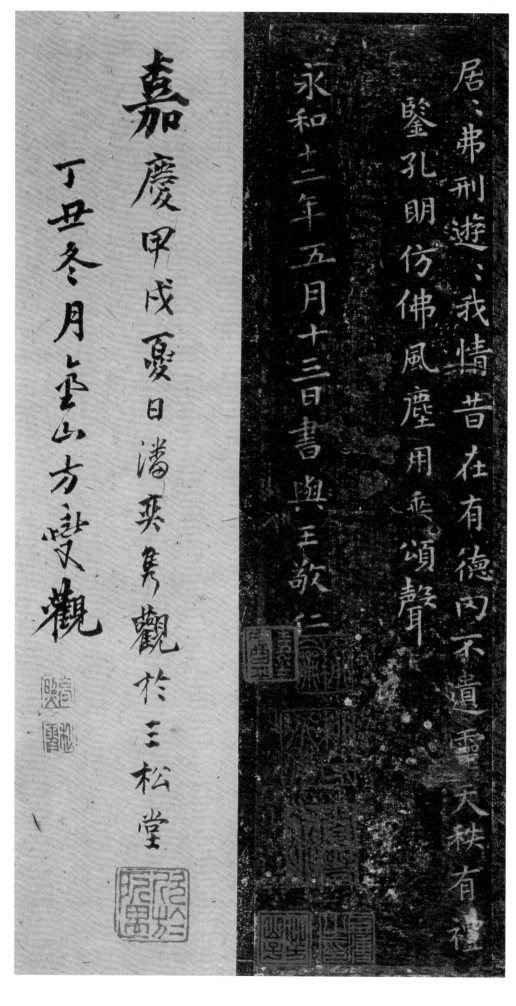

居。（是）居弗刑。游游我情。昔在有德。罔不遗灵。天秩有礼。（神）鉴孔明。仿佛风尘。用垂颂声。永和十二年五月十三日。书与王敬仁。

嘉慶甲戌夏日潘奕雋觀於三松堂

丁丑冬月雲山方覺觀

永和十二年五月十三日書與王敬仁

居；弗刑遊；我情昔在有德罔不遺靈天秩有禮

鑒孔明仿佛風塵用垂頌聲

东方朔画赞 （大夫讳朔。字）曼倩。平原厌次人也。魏建安中。分（厌）次以（为乐陵郡。故）又为郡人焉。先生事汉武帝。汉书具载（其事。先生瑰）玮博达。思周变通。以为浊世不可以富（乐也。故薄游以取）位。苟出不（可）以直道也。故颉抗以傲世。傲世不可以垂训。故正谏（以明节。明节）不可以久安也。故谈谐以取容。洁其道而秽其迹。清其质而（浊其文。驰张而）不为耶。进退而不离群。若乃（远心旷度。瞻智宏材。倜傥）博物。触类多能。合变以明（算。幽）赞以知来。（自三坟五）

典口素九丘陰陽圖緯之學下家衆流之論周給敏
捷之辨枝離覆逆之數經脉藥石之藝射御書計
之術乃研精而究其理不習而盡其巧經目而諷於口過
耳而闇於心夫其明濟開豁苞含弘大淩轢卿相嘲
唅豪桀戲萬乘若寮友視疇列如草芥雄節邁
倫高氣蓋世可謂拔乎其萃遊方之外者也談者又
先生嘘吸冲私吐故納新蝉蜕龍變棄世登仙神交
造化靈為星辰此又奇恠恍惚不可備論者也大人來

典八素九丘。阴阳图纬之学。百家众流之论。周给敏捷之辨。枝离覆逆之数。经脉药石之艺。射御书计之术。乃研精而究其理。不习而尽其巧。经目而讽于口。过耳而阖于心。夫其明济开豁。苞含弘大。凌轹卿相。嘲唅豪桀。……戏万乘若寮友。视畴列如草芥。雄节迈伦。高气盖世。可谓拔乎其萃。游方之外者也。谈者又以先生嘘吸冲私。吐故纳新。蝉蜕龙变。弃世登仙。神交造化。灵为星辰。此又奇怪恍惚。不可备论者也。大人来（守）

此国。仆自京都。言归定省。睹先生之县邑。想（先生）之高风。徘徊路寝。见先生之遗像。逍遥城郭。睹（先）生之祠宇。慨然有怀。乃作颂曰。其辞曰。矫矫先生。肥遁居贞。退弗终否。进亦避荣。临世濯足。稀古振缨。涅而无滓。既浊能清。无滓伊何。高明克柔。无能清伊何。视污若浮。乐在必行。处俭罔忧。跨世凌时。远蹈独游。瞻望往代。爰想遐踪。邈邈先生。其道犹龙。染迹朝隐。和而不同。栖迟下位。聊以从容。我来自东。言

适兹邑。敬问墟坟。企伫原隰。虚墓徒存。精灵永戢。民思其轨。祠宇斯立。徘徊寺寝。遗像在图。周（旋祠）宇。庭序荒芜。襐栋倾落。草莱弗除。肃肃先生。岂焉是居。（是）居弗刑。游游我情。昔在有德。罔不遗灵。天秩有礼。（神）鉴孔明。仿佛风尘。用垂颂声。永和十二年五月十三日。书与王敬仁。

宣示表 羲之临钟繇帖。尚书宣示孙权所求。诏令所报。所以博示。逮于卿佐。必冀良方出于阿是。刍荛之言可择廊庙。况繇始以疏贱。得为前恩。横所昐睍。公私见异。爱同骨肉。殊遇厚宠。以至

羲之臨鍾繇帖

尚書宣示孫權所求詔令所報所以博示
逮于卿佐必冀良方出於阿是芻蕘之
言可擇郎廟況繇始以踈賤得爲前恩橫
所賜睍公私見異愛同骨肉殊遇厚寵以至

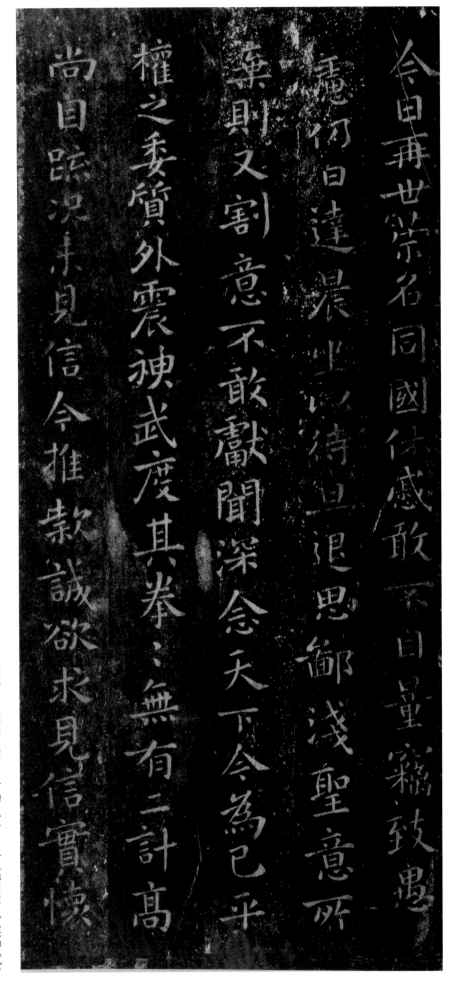

今日。再世荣名。同国休戚。敢不自量。窃致愚虑。仍日达晨。坐以待旦。退思鄙浅。圣意所弃。则又割意。不敢献闻。深念天下。今为已平。权之委质。外震神武。

度其拳拳。无有二计。高尚自疏。况未见信。今推款诚。欲求见信。实怀

不自信之心。亦宜待之以信。而当护其未自信也。其所求者。不可不许。许之而反。不必可与。求之而不许。势必自绝。许而不与。其曲在己。里语曰：何以罚。

与以夺。何以怒。许不与。思省所示报权疏。曲折得宜。宜神圣之虑。非今臣下所能

有增益者與文若奉事先帝事有毀者

有似於此粗表二事以為今者事勢當有

所依違顧君思省若以在所慮可不須復具

節度唯君恐不可采故不自拜表

有增益者。与文若奉事先帝。事有数者。有似于此。粗表二事。以为今者事势。尚当有所依违。愿君思省。若以在所虑可。不须复貌。节度唯君。恐不可采。故不自拜表。

51

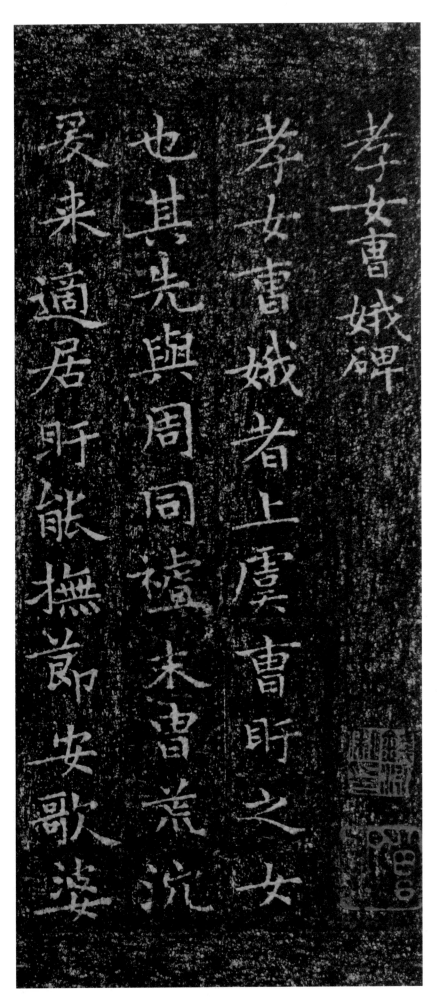

孝女曹娥碑

孝女曹娥者。上虞曹盱之女也。其先与周同祖。末胄荒沉。爰来适居。盱能抚节安歌。婆

52

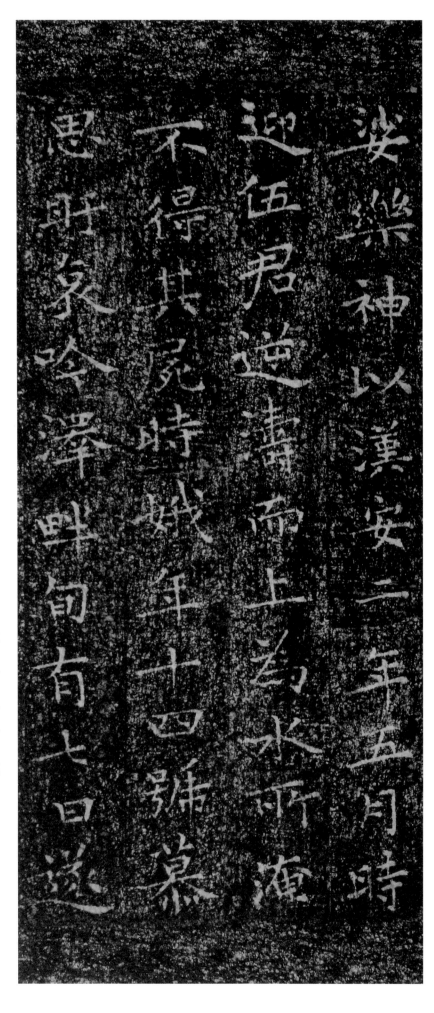

娑乐神。以汉安二年五月。时迎伍君。逆涛而上。为水所淹。不得其尸。时娥年十四。号慕思盱。哀吟泽畔。旬有七日。遂

自投江死。经五日抱父尸出。以汉安迄于元嘉元年青龙在辛卯。莫之有表。度尚设祭之诔之。辞曰。

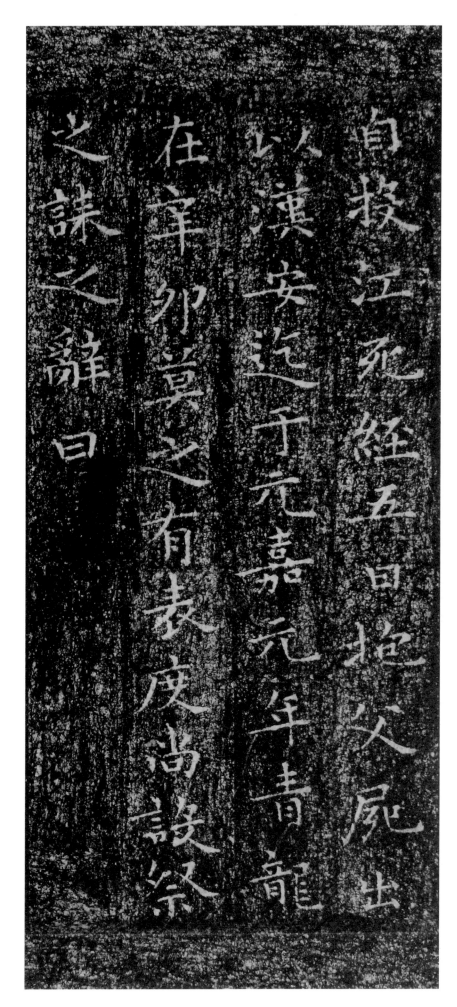

自投江死经五日抱父尸出以汉安迄于元嘉元年青龙在辛卯莫之有表度尚设祭之诔之辞曰

伊惟孝女。晔晔之姿。偏其返而。令色孔仪。窈窕（淑）女。巧笑倩兮。宜其家室。在洽之阳。待礼未施。嗟丧慈父。彼苍伊何。

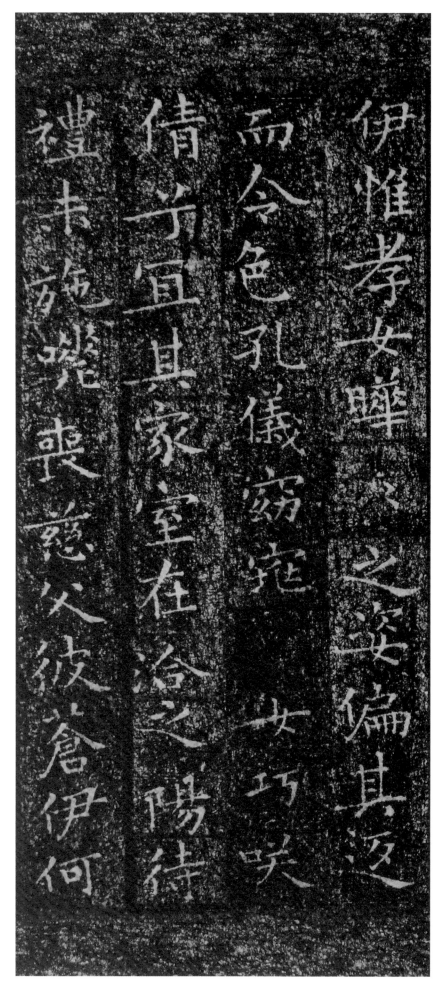

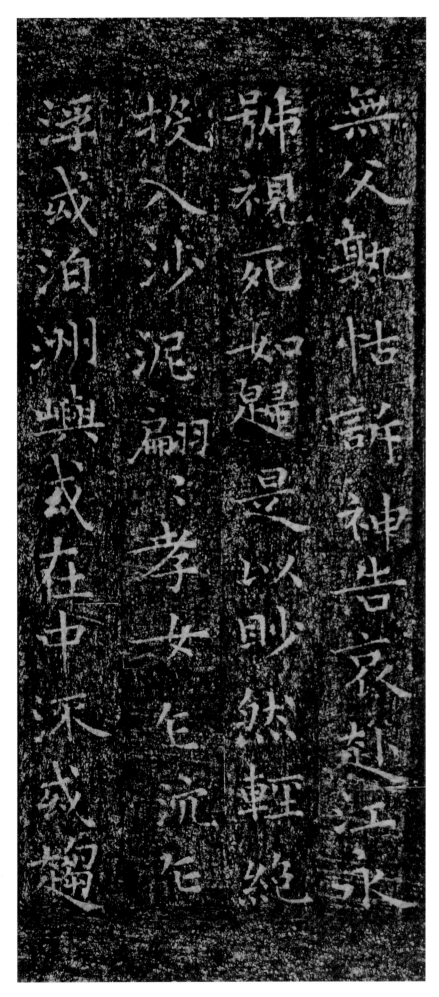

无父孰怙。诉神告哀。赴江永号。视死如归。是以眇然轻绝。投入沙泥。翩翩孝女。乍沉乍浮。或泊洲屿。或在中流。或趋

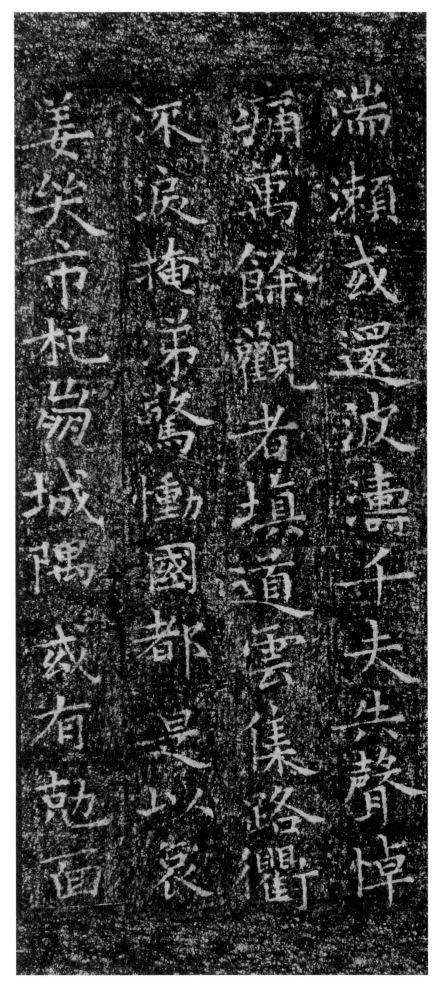

湍濑。或还波涛。千夫失声。悼痛万余。观者填道。云集路衢。泣泪掩涕。惊恸国都。是以哀姜哭市。杞崩城隅。或有尅面

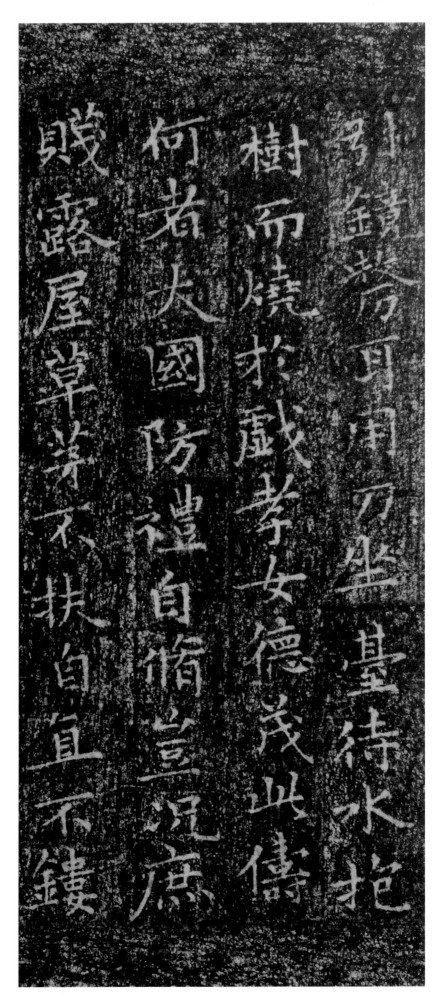

引镜。剺耳用刀。坐台待水。抱树而烧。於戏孝女。德茂此俦。何者大国。防礼自修。岂况庶贱。露屋草茅。不扶自直。不镂

而雕。越梁过宋。比之有殊。哀此贞厉。千载不渝。呜呼哀哉。乱曰。铭勒金石。质之乾坤。岁数历

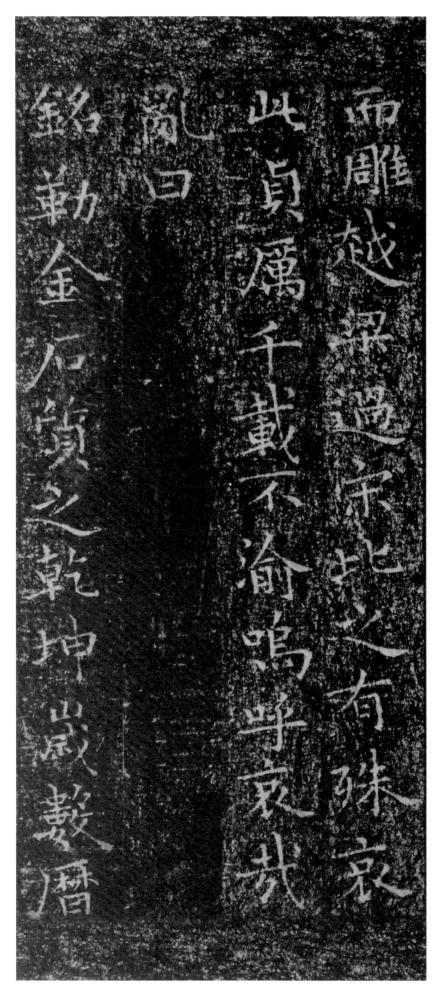

祀。立墓起坟。光于后土。显照夫人。生贱死贵。义之利门。何怅华落。雕零早分。葩艳窈窕。永世配神。若尧二女。为湘夫

祀立墓起坟光于后土显照夫人生贱死贵义之利门何怅华落雕零早分葩艳窈窕永世配神若尧二女为湘夫

人。时效仿佛。以昭后昆。汉议郎蔡雍闻之来观。夜暗手摸其文而读之。雍题文云。黄绢幼妇。外孙齑臼。又云。

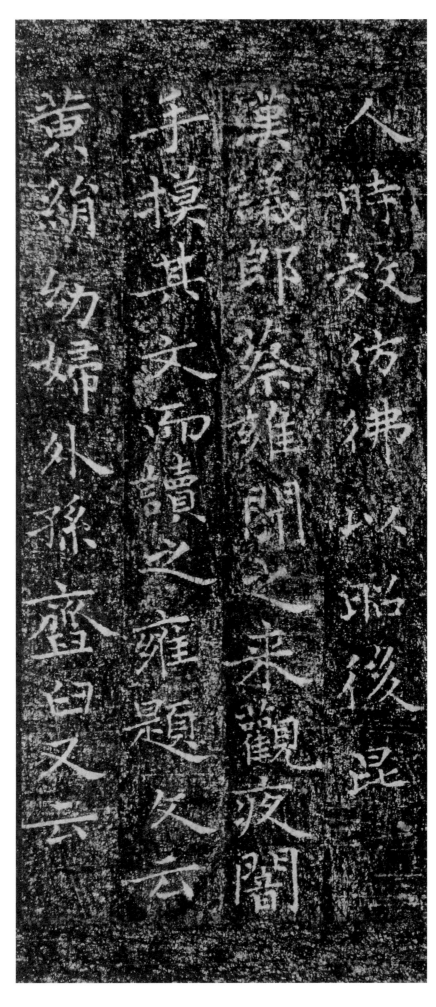

三百年後碑冢當隨江中當
墮不墮逢王匚
叕平二年六月十五日記之

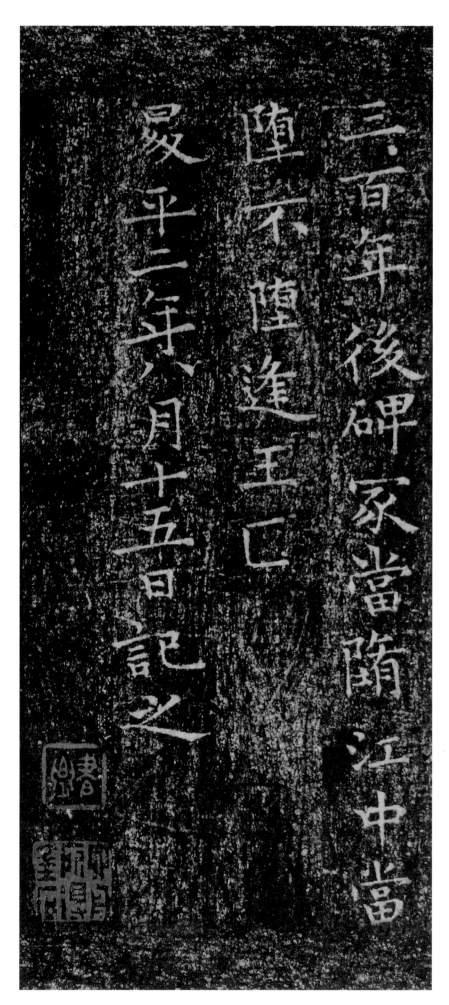

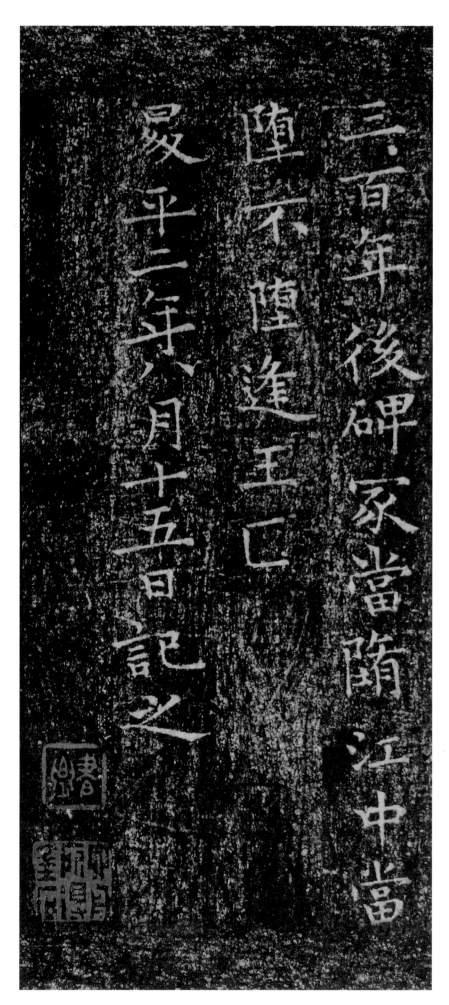三百年后碑冢当堕江中。当堕不堕。逢王匡（匚）。升平二年八月十五日记之。

图书在版编目（CIP）数据

小楷掇英 . 王羲之 / 小楷掇英编委会编 ；路振平，赵国勇，郭强主编. —— 杭州 ：浙江人民美术出版社，2016.10（2019.4重印）

ISBN 978-7-5340-5273-6

Ⅰ . ①小… Ⅱ . ①小… ②路… ③赵… ④郭… Ⅲ . ①楷书－法帖－中国－东晋时代 Ⅳ . ①J292.33

中国版本图书馆CIP数据核字(2016)第218151号

丛书策划：舒　晨

主　　编：路振平　赵国勇　郭　强

编　　委：路振平　赵国勇　郭　强　舒　晨
　　　　　童　蒙　陈志辉　徐　敏　叶　辉

策划编辑：舒　晨

责任编辑：冯　玮

装帧设计：陈　书

责任印制：陈柏荣

小楷掇英
王羲之

出版发行　浙江人民美术出版社

地　　址　杭州市体育场路 347 号

电　　话　0571-85176089

经　　销　全国各地新华书店

网　　址　http://mss.zjcb.com

制　　版　杭州新海得宝图文制作有限公司

印　　刷　浙江兴发印务有限公司

开　　本　787mm×1092mm　1/12

印　　张　5.333

印　　数　3,001-5,000

版　　次　2016 年 10 月第 1 版 · 第 1 次印刷
　　　　　2019 年 4 月第 1 版 · 第 2 次印刷

书　　号　ISBN 978-7-5340-5273-6

定　　价　48.00 元

如发现印装质量问题，影响阅读，请与本社市场营销部联系调换。